超越影像
「此曾在」的二次死亡

游本寬　文・影

游本寬，美國俄亥俄大學 MA、MFA，現任政治大學傳播學院兼任教授，作品曾被台北市立美術館、國立美術館、國家攝影文化中心等機構典藏。歷年著作：《游本寬影像構成》、《論超現實攝影》、《真假之間》、《台灣新郎》、《美術攝影論思》、《手框景‧機傳情》──政大手機書、《台灣公共藝術 ──地標篇》、《游潛兼行露 ──「攝影鏡像」的內觀哲理與並置藝術》、《鏡話‧臺詞 ── 我的「限制級」照片》、《五九老爸的相簿》、《「編導式攝影」中的記錄思維》。

「攝影家，用筆照像」

游本寬 / 2019 初春

還記得，一輩子沒有上過學，看不懂幾個字的老祖母，曾經對著我街拍的人像問：

你認識這個中年男人嗎？為什麼要拍他？

可見，拍照活動從動機到結果，需要說明的情況也是會經常發生。

至於現實生活的擬真影像，即使非常的親民，但攝影人一旦碰到想要傳達特殊的訊息時，經常還是要透過進一步的口頭說明或文字的闡述，否則，美麗的影像對大眾而言，就只會停留在個別官能感動的經驗層次，或因回應的層面太廣，形成了各說各話，圖不達意的窘境。

「數位攝影家」是否該使用文字了？

網路社交媒體中，簡單如名詞的圖鑑，大從國家級的法國巴黎鐵塔、日本富士山、美國的自由女神像，小到年紀表徵的老人頭、少女圖，和吃有關的壽司、牛排等圖示，在情緒表達的部分甚至有簡單的背景配樂。相較於過往猶如生活密碼的火星文，直白而「有趣」的數位、電子象形文，似乎更可以滿足日常的溝通。身處一個沒有「修辭」的社會互動，「新極簡」的數位文化逐漸的被醞釀。

影像的創作者如果不願意遷就環境中「簡的美學」，複雜、多意的

影像，勢必就得再藉由其他的媒介來詮釋，這其中文字是一個不錯的選擇，可以進一步的表述創作動機和較有深度的意涵。

我用筆照像的創作思維

我曾好奇周遭喜歡拍照的朋友，為什麼甚少有人同時也會喜歡書寫文字？是因為一張圖像中的訊息包山包海，如果用文字來表達，恐怕不是簡單幾頁可以解決？

或許是個人早期在西方學院受教育的影響——創作者總需要談論、書寫，發表一點自己的「創作宣言」；接著，大半輩子在大專院校裡從事創作教學，也就延續了這種：「創作者除了要能創作，也要能說、寫」的信念。而照像、寫作交疊活動進行得越久，越讓自己體驗到其中更多的奧妙；也讓自己深深領悟到：從創作的執行面來說，按下快門實在是件過份簡單的事，尤其在數位攝影時代，得到影像根本就是一件不痛不癢的事。

這也讓我不得不思考：
攝影成像工具和方法的簡單，是創作中最大優點？還是嚴重缺點？
照像工具，可是造成攝影家養成過程中的最根本問題？
攝影家的涵養和其他領域的創作者可有什麼不同？

為了凸顯自己的不同，有些攝影人選擇在拍照的時候，刻意操作一

些（不必要的）複雜動作，以便將來和他人分享時，可以誇大自己
在技術層面的用功投入。 只可惜，在數位影像軟體的快速普及下，
多數的技藝很快就會過時，回頭再看，當時的操弄反倒似雜耍般。
也有些攝影者，則是努力的展現自己的體力和毅力，去那些大眾不
會常到的高山或有戰爭的危險場域，意圖藉用不尋常的內容來彰顯
個人的涵養。

但這樣的創作態度，
是真的有其藝術涵養，還是只在於贏得體恤的掌聲？

哲學家常說，來得快，去得也快。
自己經常懷疑：
拍照成像過程快速的特質，是不是無形的造成了攝影者心浮氣躁、
缺乏耐性的創作態度？

　　　　拍照的心，是否總是缺少那麼一點點自我沉澱的涵養？

相較於樂器演奏家的琴藝從小就須勤練，美術家繪畫、雕塑的基本
形塑能力要耗時養成，拍照的相關技術，就幾乎只要在家短暫的自
習，甚至不必打開操作手冊或說明書。照像，尤其是數位攝影，過
程簡易、需要練習的時間又很短，再加上沒有傳統暗房影像顯現的
等待時段，導致絕大部分所謂的攝影創作成果，的確難讓人（包括
攝影者自己）產生尊重的心態。

回顧傳統攝影認知中，經常提到「好攝影家，擁有好眼睛」的論述，言之有理，但是，針對討論好眼睛又是如何被養成？即使有些人將它歸功於敏銳觀察能力的自我養成，或圖像方面的才氣，只可惜這些答案似乎都有些抽象、講不清楚。

攝影家的一副好眼睛，會不會只有一小部分是視覺美感，或過度集中在生活智能方面反應的能力？人透過視覺學習的比例非常高，眼睛和大腦之間的轉換經驗雖然也相對的熟練，但日常裡，如果還能有其他官能、媒介的轉換實體，想必也是能提供新的刺激，有利於深度判斷的參考。

　　所以，「攝影家，用筆照像」是我用來檢視自己的創作態度。

攝影家書寫創作的本質，不是要轉換跑道變成文學家，反而更像是——藉由刻意降低「寫實表象訊息」轉換的速度，有機會讓多出來的時間營造新的、甚至抽象式的思緒空間。放下持拿相機的手，書寫跟拍照有關、沒有關的內容，讓眼、手、腦產生多元的官能交替，相信這對於具體影像的想像力，甚至於抽象情感的養成方面，會有幫助才對。

再者，談論或書寫，對攝影者而言，就是不同表述媒介的轉換，難能可貴之處在於，過程中自然會透露個人相當的詮釋或創作的思維。當有耐心的聽眾或讀者，把這些思緒的論述加總在一起時，應該多少也可以洞察出創作者的動機，甚至創作內容的緣由。那些表面上

看似雜亂無章，不是很有直接關係的閑談內容，其實，只要是創作
者還記得，並且可以說出來、寫下來的部分，或許可以作為作者某
些面向的解釋。

因此，整天忙進忙出到處拍照的攝影者，如果可以找機會坐下來搖
一搖筆桿，姑且不管寫的內容是什麼，隨手筆記、拍照心情日記、
展出日期的規劃等等，應該都可以是一種認真創作的心態準備。

> 人，因為關心，所以記得；
> 因為在乎，所以要和他人分享；

> 人，要說？腦筋得有些整理；
> 可以講，基本上已經有邏輯上的判斷。

更何況，攝影人如果透過書寫的過程，可以逐步的釐清在個人照像方
面的原始動機，或許便可以讓當下休閑似的拍照活動，變成一種長長
久久的生命現象。至於書寫的內容，若可以像是撰寫大文章前，先進
行章節、段落的大綱擬定，並對創作內容和形式的歸納有所助益時，
那還真算是有效的另類照像工具——書寫攝影；另類的影像編輯。

> 用筆照像，不是超現實攝影！

作品目次

呢喃、黑白的靜態照片

如果
對象得在消逝後，方能察其重要
悔不當初

那
拿在手上，一看、再看的
老照片
比不上模模糊糊的記憶

如果
殘破不堪的照片，往事情節能持續
呼吸、說話

那
全彩、流動的
影像述事
不如呢喃、黑白的靜態照片

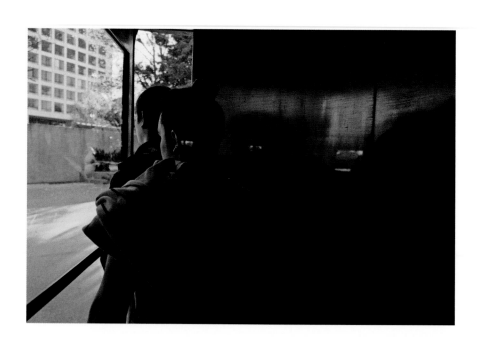

心象照什麼造？

左鞋帶的顏色有些褪色——孩子年前買的聖誕禮物

心喚起淡忘的記憶

五味雜陳，別有一番滋味

照心象

我，鏡頭前深口大呼吸

雙目盯舊識

瞳孔上下開

腦中不停轉著……

想留下的豈是生活表象？

且讓底片造新生

超越影像「此曾在」的二次死亡

照片

緬懷對象「此曾在」──圖像的「雙重死亡」

第一次死,不具明顯的活動跡象

第二次亡,無能栩栩如生的表現對象

攝影家不死

啟動照片中**過去的過去**、推測 **未來的未來**

化再現資訊為想像的新時空

「美術攝影家」照像

「美術」是繪畫、雕塑……？

　　認知跟著時代走

「攝影」是靜、無音？或有動又有聲？

　　形式跟著藝術走

　　　　「美術攝影」是藝術家的影像創作

「美術攝影家」照像

顯像　　非資訊再現，不介入真實的記錄

定影　　挑戰對象的「此曾在」

荒謬的造像與照像

「編導式攝影家」

以現有的景物為本、鏡頭前添加對象的方式造像

似畫家

「編導式攝影」造像的荒謬

往往有較長的構思，促使內在的真誠更具吸引力

生活情景荒謬的照像

快速反應的表現，畫面精彩、有張力

卻不一定能引人深思

書繪。照像。錄像

生命有限，青春單薄
　　　好在
圖示物。文譯情。影記事。

寫繪，有**筆**
人人方便隨時記

照像，寫**真**
老少咸宜，操作手冊無需記

影像流**動**
影音加成情節多，長長短短，生活有趣日日記

影像的「立體派」——「並置影像」

遠望兩屋同並為一家

近觀室內小房各獨立

左邊，豈是右邊的起點？

右邊，可是左邊的續集？

左，意圖隱喻右

右，開啟左的幻象

非單張影像的「立體」不就該如此——

影像不停的

講、

聽、

鬧

持續的相互**干擾**

來回**牽動**視線的時空

一再產製故事的**複意**

系列影像，看看

照片單張，故事曲折，難加章

系列照片

散異的時空有串連，**畫面壯**、氣勢揚

系列影像無需動，符徵混視覺，符旨滲內容

有聲有色、**故事篇篇**、情意綿綿

姜太公的單張照片

流動影像，說故事，娓娓道來
單張照片，影像去前又絕後，斷章取義、勢所難免

單張照片
　　長話短說，資訊精鍊中
　　有震撼
　　圖象，四邊內的時空
　　常不足

單張照片，姜太公釣魚
觀者，有限中的無限想像

好攝影的「佳」與「絕」

照片

和世界對應

好！

當下贏得滿堂彩

影像，非眼見的現實、腦筋得轉轉

佳！

掌聲，稀稀疏疏

影像

言說對象的前身與後世、過目不忘

絕！

單手鼓掌，耳不聞

照像，魅力致命

鏡頭面向人
　　　即時

感動

快門朝實景
　　　神速

回應

底片有情境
　　　接納

內化

攝影家如何餵？

攝影家如何餵？

一匙，成像美學賦創意
二碗，照像動機蒸初心
三盤，少鹽文化炒科技
四鍋，無油意識燉壯志

相機聰明心神**悅**
無感人生，千萬畫數餵不飽

底片全都錄？

暗箱，層層又疊疊

鏡片，凹凹加凸凸

底片，資訊密密、情意麻麻

照片，怕

全講盡、想像被抹乾

對話被遮掩

照像，憂

手指　　滿、溢、足

攝影哲理

急頓足

影像的四邊與四框

邊，督促眼光。聚精再會神
框，區隔作品的世界與現實。自有天地

黑白照片帶四邊、彩色螢幕有四框
內容有異，長寬比例不一

唯

邊框有四條，一條不可少

真實，如何進出影像世界的四限？
攝影者，得有智慧

照像，點、線、面

初學拍照，眼視「點」

照片　張張是**圖鑑**

主題　你我一家親

內容　情少無境

器材　大同小異

進階拍照，心有「線」

照片圖案　**強現形**

點線有序　影像零缺陷

雙眼、鏡頭、對象連成線

攝影家，感官嗅得藝術「面」

照像有邊、**影像無框**

知識得接上文化面

正確的曝光

傳統拍照

曝光手動，光圈、快門論數據

當代數位拍照

電子測光準又快，光圈、快門數據無需論

成像曝光有藝術

亮處多些，對象輕泛、夢依稀

暗部多點，物重景沈、氣氛異

傳統「手動曝光」**有智慧**

數位「自動曝光」**不白痴**

攝影同好，已讀不回。友情在

拍照自修、攝影自習

得

拍照自修

勤讀他人佳作——觀千劍可以識器

最怕

閉門造車——誤信「天公疼憨人」

美學只需拍、拍、拍，愚公終究能移山

得

攝影網上自習

勤與他人對話——品千曲可以曉音

讚

拇指上。

思

拇指下。

攝影同好，已讀不回。友情在

照像？靠近一點

日常中，身體和對象的距離常是無選擇
　　長長的隊伍，人與人會自動靠近些
　　　　單獨站在大海前，和遠方島嶼的距離又十分遙遠

　　　　　關心對象？近一點點
　　　　　　有安全感？靠些些

靠近，你儂我儂、有親密，無意識的擁有了對方

靠近，淡化了對象所處的環境

　　　靠近，到某個程度，就連對象本身也在肉眼中失焦了

　　靠近，有意識的吞噬了對象

一再的產製複意

快門按盡之後

眼前人、事、景和物，熟悉、再熟悉
　　　手指按快門，自動、又自動
　　　　　　照像集的影像，無異生活大小物件的嗜好

　　　架上相簿如長城，硬碟編號數不清
　　　這可是眾——美
　　　　　多——傲人　的遵奉者？
　　　難道影像的必須，不該凌駕在快感必要之前嗎？

　　　想要　有呼吸的創作？
　　　那得　有智慧的快門！

照像・怕！

景・物有感　照像
人・事有感　造像
照像、拍照又攝影

怕
眼所見，手不及

怕
心有意
情不憶

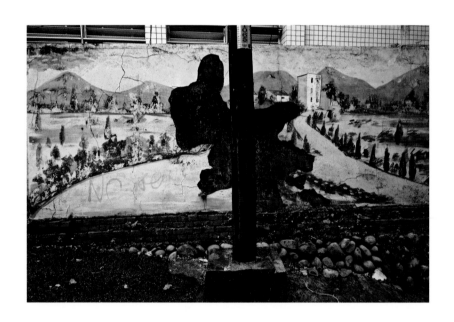

拍照？不帶相機！

面對景物、作品
如果可以不忙著拍照留下印記
或許就能

眼，專注當下

耳，聆聽不見的深淵

心，無旁鶩、全力以赴

一旦被紀錄，景物被拍攝之後
觀看的心智反而大膽將對象忽略了
昨天看到的、前天聽到的 —— **全相似了**

表演畢、掌聲落
作品、對象 —— **忘記了**

跑步、旅行、學編織、學烹飪、看點小說……生活偶爾會有好畫面

只怕，沒有勇氣面對——

日常潰散的「非決定性瞬間」，才是生命的真實

拍照・生活，不做布烈松

人

事

時

地

物

時時有情、處處示意，只怕自己不在意

物，如同羽翼被吹起，風情重新再定

事，一旦被時空演繹，便不再是原意

拍，「決定性瞬間」？

掌控「決定性瞬間」不靠運氣！

先自問：可洞悉了對象的文化？
可掌握現場的環境圖案感？
再想想：影像該如何靜中有動？

面對景物決定性的瞬間
心平、氣靜、意不猶
腦可亢奮，但，指不慌

「決定性瞬間」

快門碰指前，腦中、心頭功課做足了

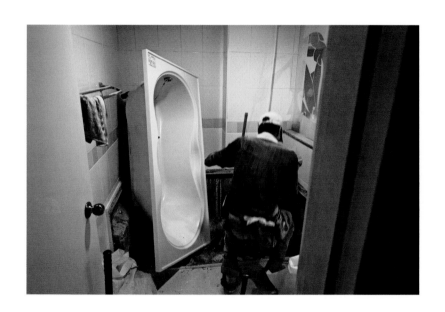

動人主題何處尋？

走出大門，張開雙眼——

妳　站在巷口，真心體恤別人

他　坐在公園，同陌生人歡唱

我

深深吸口氣，
認真冥想生活的點滴……
試著內化他人的見聞
感受自身以外的　對象

拍照。對象，得先震撼自己

攝影。主題，方能感動觀者

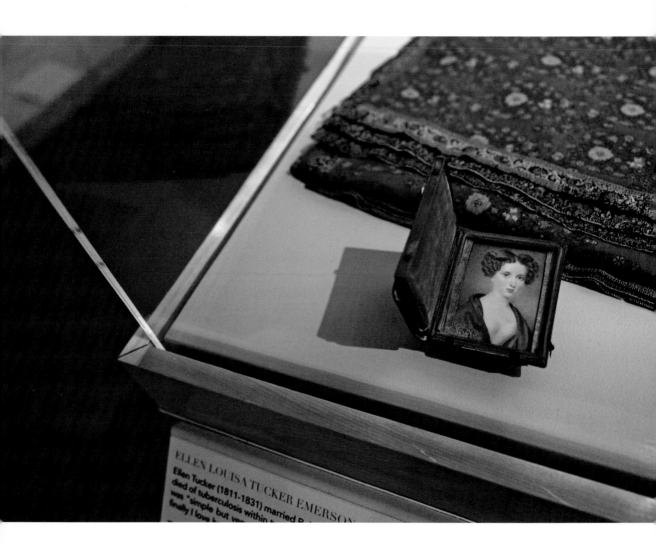

ELLEN LOUISA TUCKER EMERSON

Ellen Tucker (1811-1831) married R...
died of tuberculosis within t...
was " simple but, ver...
finally I love h...

有文化感、不尋常的對象

人

從千百年的文化史來看，是個抽象名詞

因為

期間的異項太多

幸好

人

從個別時代的橫斷面來看，有其不變的通性

髮型，象徵時尚

面貌，**顯露氣質**

衣著，撐出社經地位

姿態是**自信心**的轉化

感謝肖像照　　　讓模糊的生活感　　　**視覺化**

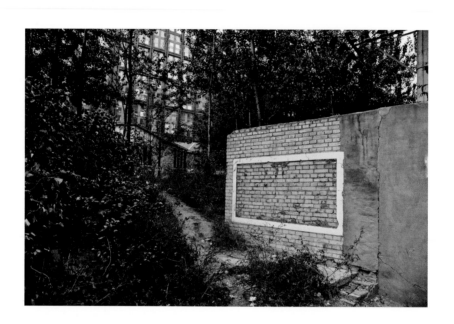

照像文化

光影
敘述,個人過往土地的文化?

影像
詮釋,族群當下空間的文化?

照片
冥想,後人烏托邦的文化?

文化
集個人、群體之力,抵抗了時空的遺忘嗎?

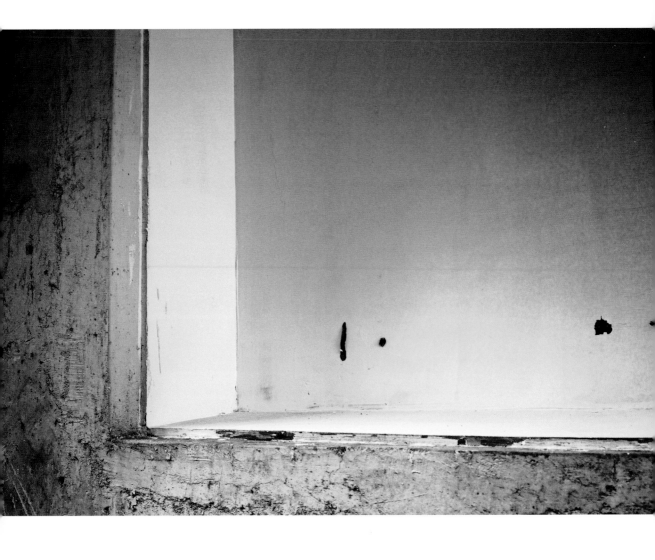

我們都在　造像

業餘攝影
下班拍美景、退休照好像
影像重複、費時耗力，猶不在意

商業攝影
傳遞訊息論效率、成像美感有量計
拍照專業、構圖嚴謹，小心翼翼

美術攝影
感性創意有理性
帷握對象　　　　　得有自信
藝多！飯寡？

信不信　　我們都在　造像

影像之美，大不同！

商業攝影師
急急說服觀眾，看過來！看過來！

美的東西是什麼？

美術攝影家
慢慢、委婉的提醒觀眾
想像一下

美，可以是什麼？

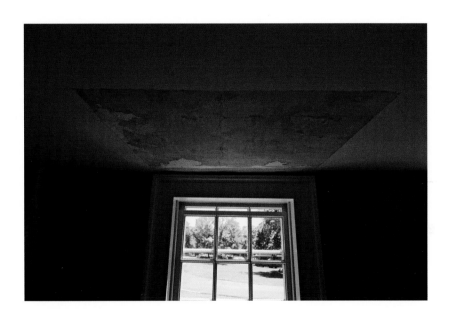

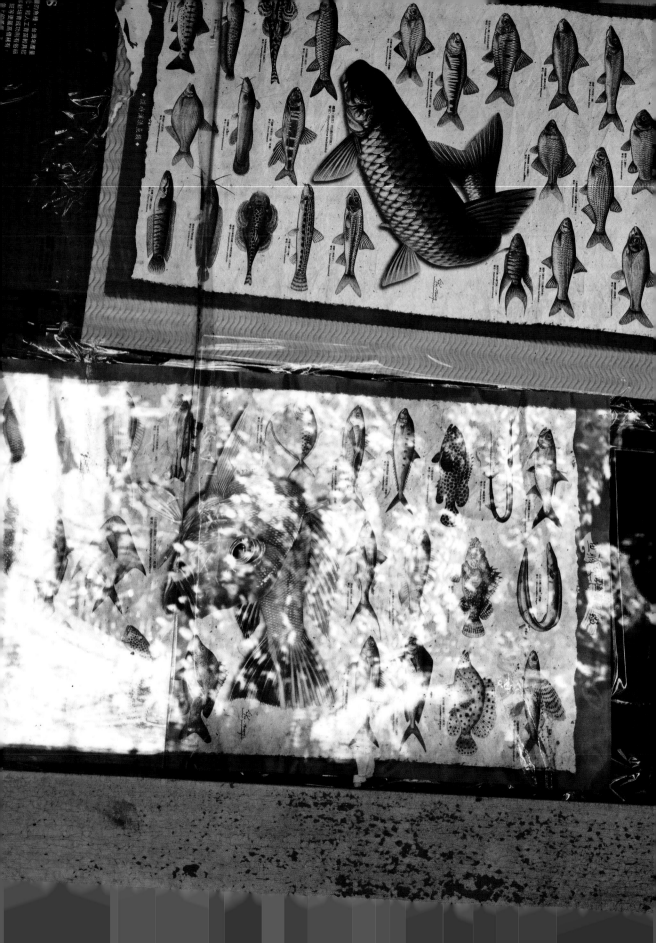

業餘攝影有專業

業餘攝影　　早早起

便當裹腹不在意

雲海

　　楓葉

　　　正妹　得追緝

攝影業餘　　月月賽
朋友成群
輸贏不論
只要有趣
器材專業
影像相似

　　興‧味　十足

數位照片是繪畫？

數位照像

光圈、快門一知半解

無人問

長、寬、遠、近圖像透視

無需知

擬真、浪漫、似畫的影像技倆

人人行

照片輸出不是繪畫

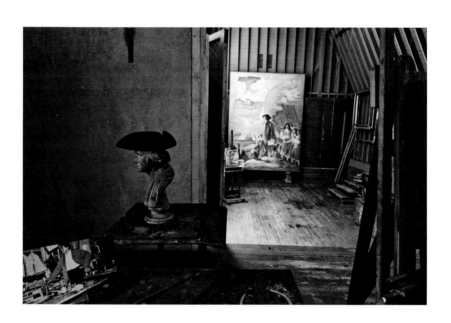

「數位傳統」藝廊，左右看

傳統藝廊 **觀眾**
兩腳撐雙眼，作品面對面，左眼視質感，右眼觀品味

網路藝廊 **觀眾**
白天看、晚上逛，左看右看，就是看不到「真像」

「數位傳統」藝廊　虛圖擬像、供資訊、表理念
螢幕大小不一、顏色變來變去

方便中，有隨便

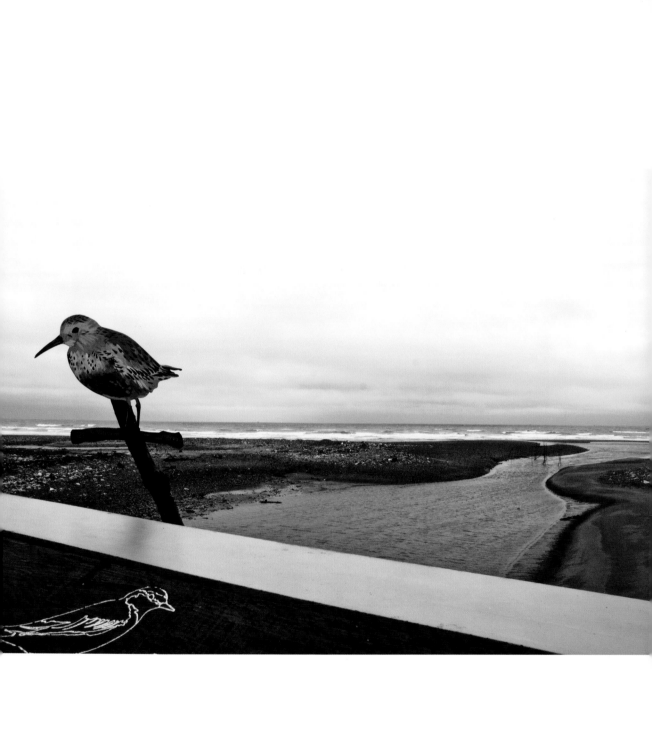

「數位杜象」無限說

應用生活「**現成物**」創作。古早，杜象的藝術觀

當代「數位杜象」
承接了類似的１２３理念

　　一，慎選「科技自動化」的現成物
　　二，設計形式
　　三，數位簽名

作品完成

　　　　「數位杜象」發揚光大精確的「數位複製」
　　　　然後
　　又加以「**再製**」

　　「數位杜象」作品的版數？

量無計

誰拍的？有差嗎？

小小底片斤斤計較

這是，**我的**影像

著作權涉及金錢了嗎？

拍攝者

　　偷了上天的創意，短暫滿足了個人

　　　　以往如此，數位攝影更是如此

但

影像是世代的文化記憶，生生不息——從未屬於任何人

　　影像，縱橫舞池、逢場作戲

　　　　張冠李戴，假時空比比皆是

　　　　　　　　　　　　　　——誰拍的，有差嗎？

「數位紀錄」是不是？

數位機身口袋式

底片薄薄日夜試

照人、照景？

簡易事

高山流水、花團錦簇，影像編輯美美事

「**數位**」紀錄，訊號有圖、數據有樣、成像改來改去

數位「**紀錄**」是？

還是，不是？

影像人生

時空轉譯

記錄，易忘與有變

外出急錄影，室內忙書繪

唯恐

大腦忘了小心動

更怕

同一記錄，日夜解讀有異

口袋記事簿

一、三、五，翻譯

二、四、六，詮釋

週日　人生不相識

照像・紀錄有什麼藝術？

照像・紀錄有藝術

鏡頭，瞧見對象的日常
快門，不擾動當下情境
成像，影像定格不矯飾

攝影，**機身透明人不在**

紀錄活動感人

紀錄活動感人

不全是　圖像藝術的視覺振奮

而是　　身處現場的想像

　　　　科技參與的喜悦

更是　　人見證景物、故事的

幸福感

書情影像

書情影像

圖泛**美**

像溢框

野馬 放韁情意奔

書情影像

符有意

旨**漂浮**

文化、歷史，**隨風剪**

影像書情

作者

時空無雨

觀者，唯心相連

黑與白的照片

閱讀無色彩的影像，少了顏色紛擾
主題單純

　　面對黑白照片
　　　　忙著填補隱藏的色彩
　　　　試圖還原真實
　　　　形貌費神

　　　　少即多？
　　　　忙是福？

照片，神祕的宗教

照片

淺淺有圖騰
想像時空的斷面 —— 蘊神祕

照片薄薄
啟喚被截過的對象 —— 藏神祕

照片小小，三吋
拿著，如千斤磁鐵，放不下 —— 是神祕

照片窄窄，五吋
影像失焦、模糊。過目，情不忘 —— 還是神祕

照片，神祕的宗教

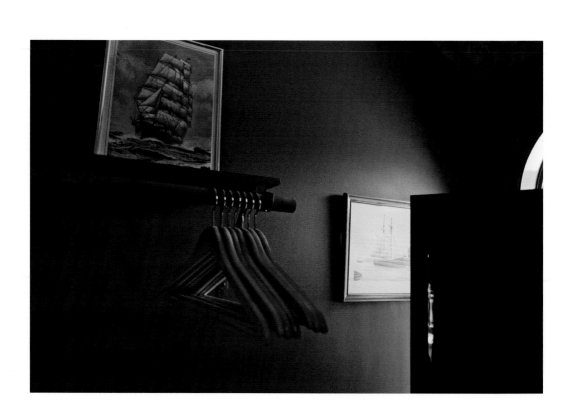

回憶始於定格的照片

回憶三部曲

先

面對照片、辨識對象、判斷地點

讓

稀疏的情感
慢慢勾勒出模糊的畫面

將

影像的無聲對話
召喚出
款款被抹去的情節印記

影像，由感而生

畫畫的說
畫面有憶，非鏡頭再現力

雕刻塑形的說
照片平平
難顯實體的真量感

跳舞的說
衣裳，無風也蠢動
影像，停時又靜空

蓋房子的說
沒有旁白、沒有音效的照片
上樓、下樓，爬梯有想像

文史者說
老照片好，不靠大地的豔光和麗影

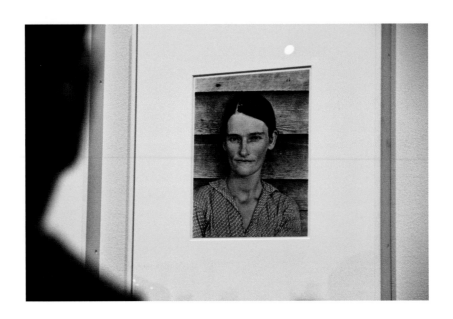

閱讀老照片

老照片，沒有旁白

近一點
認識鏡頭裡的對象

溫馨

再靠近一點
進入陌生的照片世界

驚豔

再貼近一點
在虛實的影像裡迷失

微笑

老・照片

老　非當下的年少
　　是生活、生命改變後的形貌
　　總急於保存僅有的記憶
　　手中的照片，不論是
　　今天拍的、昨天拍的、還是老祖母留下來的

它　唯一的歸宿 ——「老照片」

若有情，就能
　　　穿透「老照片」層層壓縮的流光，回顧往昔地貌

若有文化的眼，就能
　　　照見「老照片」默默圈點的符徵，看懂年少不知的典故

　　　　因此
　　　　「老照片」可以是想像的起點
　　　　　　　　　可以是走向未來的踏板

　　　　但
若無創意的觀點來串連斷續、破碎不全的記憶

　　　　那麼
「老照片」是否就只是

「老的照片」？

照片，你解、我讀

照片

我　意識的，詮釋集體記憶

你　情緒性的，添加於對象

照片

知識交鏈不多
閱讀情境有異

你

我　解讀不同

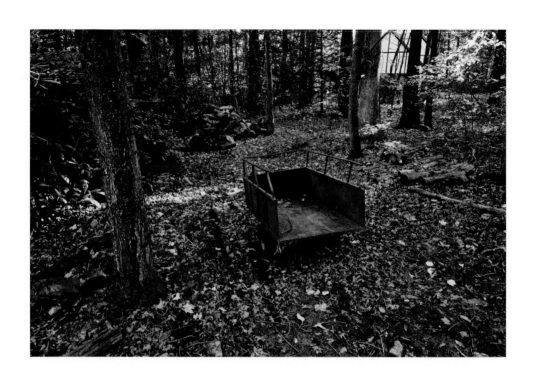

讀影・閱像

　　　　　　　　　　讀　圖象空間的經營

　　　　　　　　　　　　閱　圖象的符與徵

　　　　　　　　　讀　圖象背負的語意

　　　　　　　　　　閱　作者的技熟、藝稔

　　　　　　閱讀
　　　　　　影像哲思和藝術的新辯

　　　　　　閱　照片顯見的表象
　　　　　　讀　影像被忽視的背後

　　　　閱它
　　　　　　讀他
　　又讀她
　　　　　　　　讀影閱像　　　問？
　　　　　　　　　　問？

　　　　再自問？

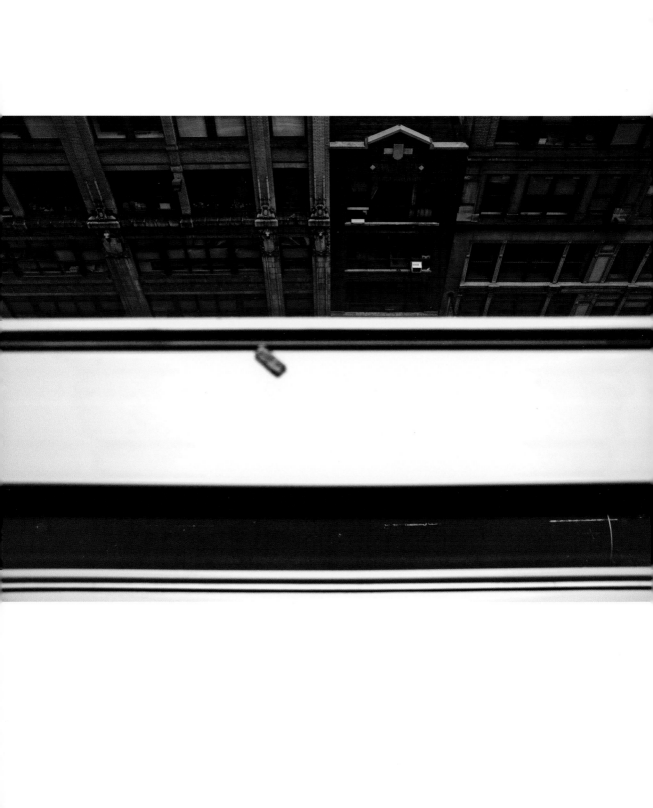

拍照……

拍照
壓縮現實的世界──是科技
解壓縮影像的意涵──是文化
糾合可見和不可見──是哲學也是藝術

近近看，遠遠想，緩緩翻

長久以來個人熱衷於彩色的照像，只因為，它總是像小孩子的扮裝遊戲，老是要把自己刻意的擬真，裝扮得遠超過現實。更精確的說，彩色照片本身就是一種哲學式的超現實。

照像，或許因為過往黑白底片不可能拍出彩色的影像，所以攝影家照相機裡裝的是黑白或彩色底片，一向是涇渭分明，直到數位攝影時代兩者才變成一家親。有趣的是，無論是拍攝者或觀眾，正當數位照像的結果可以有色、無彩來去自如的同時，黑白影像的藝術卻快速的消逝了。面對這個現象，與其說是傳統銀鹽材料取得不易，或是經濟成本考量，倒不如正視數位攝影有形降低了成影過程與結果想像力的事實。

《超越影像「此曾在」的二次死亡》書中，刻意透過影像軟體去掉色彩的無色相影像，是個人對數位黑白影像的想像與實驗。在文中，它們是「原像的借身」而不是對原始對象的色彩遺棄，或許有一天，它們仍會以原相展現。因此，個人將它們稱之為「彩色。數位。黑白」。

至於個人長期所應用的影像並置形式，則進一步實驗於書中——「影·文並置」，意圖一抹「文字是圖說」、「影像是插圖」的傳統認知。這是跨領域的實驗，對自己而言是一項挑戰，既不能強勢壓制文字，也不能屈居於服務文字的角色。於是在我的書裡，

類短文、似詩的論述，
試著呼應數位人沒有時間、耐心閱讀文字的普遍現象：

平衡文字經典色貌的「彩色。數位。黑白」影像，
企圖為過度膨脹的數位虛擬，踩煞車：

每一跨頁展開的影像和文字，平起平坐之間，
有相互牽連的微妙，而無伯仲之分。

創作成形後，該以何載體發表？網際雲端，還是實體出版？
這是數位時代許許多多創作者必須面臨的抉擇；而數位之後「有人」
嗎？是個人更在意的議題。

網路之後，有限的時空融併著無限的真與假，視野擴大了，觸感卻
虛擬化了。令人感嘆的是，即使螢幕裡的世界盡情又無限，但是電
子書仍設計了翻書的動作和音效，這或許是對人的眷戀吧！在此虛
擬的數位時代中，個人認為，閱讀如果可以在有聲音的環境中，讓
日常情緒的互動沒有死角，應就會是某種「有人」的真實。

《超越影像「此曾在」的二次死亡》的出版，衷心期望讀者能夠在
近近看，遠遠想，緩緩翻的閱讀過程中，
享受那種「有人」的真實。

游本寬／2019 仲秋

影像的五花肉

影像有一層知識——**資訊**（夜市地攤成本價）

影像呈兩層資訊——**訊息**（百貨專櫃的名牌）

影像載三層訊息——**史料**（美術館裡的藝術品）

影像富四層史料

——**哲學**（人類文明的內頁）

數位連拍

1、2、3、4、5、6、7……

影像大魚大肉，雙眼油膩、腦不堪

照像，心清神爽

即使單格便可精準拍得影像的五花肉

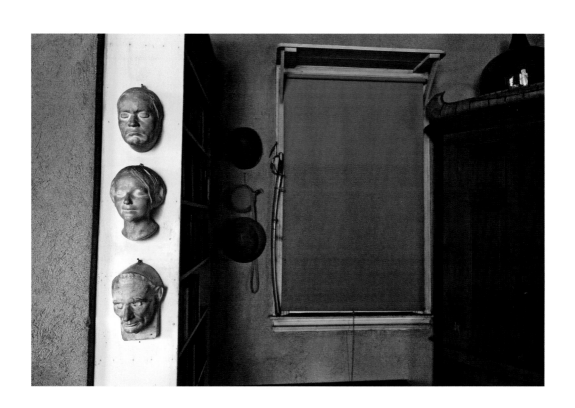

英式羊肉

外國廚房裡的老笑話

英式的羊肉烹調，
先把羊殺死，再淋上濃稠的調料，去腥。
法國人說，
羊前前後後被殺了兩次，但英國人吃的仍不是「羊」肉。

照像時，

左閃、右避的遮醜掩陋——**殺死真實**。

斷章取義的影像時空，

再補上一刀！

過度的美好，不也是英式的羊肉上桌？

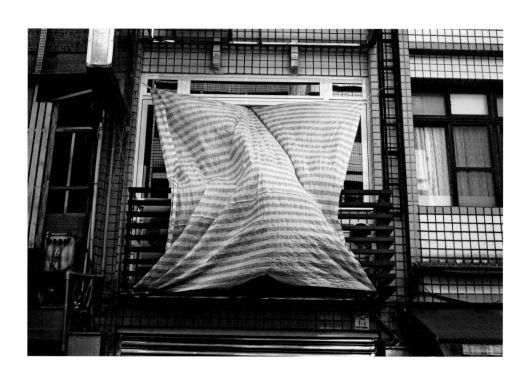

超越影像「此曾在」的 二次死亡

超越影像「此曾在」的 二次死亡／游本寬著 .-- 初版 .--
臺北市：游本寬，民 108.10

112 面；19x 25 公分
ISBN 978-957-43-7025-2（平裝）
1. 攝影美學　2. 藝術哲學

950.1 108015352

出 版 者 ： 游本寬 / Ben Yu
著作權人 ： 游本寬 / Ben Yu
地　　　址 ： 106 台北市大安區建國南路二段 308 巷 12 號 7 樓
電子信箱 ： benyu527@gmail.com
個人網址 ： http://benyuphotoarts.tw
印　　　刷 ： 佳信印刷有限公司
地　　　址 ： 新北市中和區橋安街十九號三樓
出版日期 ： 中華民國 108 年 10 月初版
定　　　價 ： 新台幣 380 元整
I S B N ： 978-957-43-7025-2（平裝）
代理經銷 ： 白象文化事業有限公司
地　　　址 ： 台中市南區美村路二段 392 號